쉽게 쓰고 익히는

동 다 송(東茶頌)

艸衣 大禪師 著
편집부기획 譯註

여는 글

우리가 꿈꾸는 행복한 세상에는,
향기 가득한 한 잔의 차가 공존한다!

차를 마시는 마음은 사뭇 그 어디에도 머물지 않음이다.
선과 악에도 머물지 않으며,
유와 무에도 머물지 않음이다.

다만 차 한 잔속에 마음 머문다!

차의 기본 경전인 『동다송』과 『다신전』을,
읽고 써 봄으로써 일상과 문명에 지친 심신을 다스린다.
그리고 봄, 여름, 가을, 겨울 사계를 분별없이 차를 마신다.

둥근 지구 안에서 찻잔에 우주를 담고,
다우(茶友)들과 따스한 세상 애기 나누며,
오순도순 살맛나는 세상을 음미하며 말하고 싶다.

차를 통하여 둥글게 세상을 살고자 하는 이들에게
이 책 『동다송』을 전하고 싶다.

매화꽃 핀 어느 날

초의 대선사

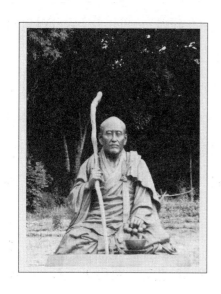

　'우리나라의 차(茶)를 찬양하는 노래'라는 뜻의 492자의 칠언시로 쓴 다서 「동다송(東茶頌)」의 저자 초의 대선사(艸衣 大禪師, 1786~1866)는 1786년 조선 정조(正祖) 10년 병오(丙午)년 4월 5일에 전남 무안군 삼향면에서 태어났다. 속성(俗姓)는 흥성(興城) 장(張)씨이며 속명(俗名)은 의순(意洵), 자는 중부(中孚)이며 초의(艸衣)는 법호(法號)이다.

　15세에 남평 운흥사(雲興寺)에서 벽봉 민성(碧峯 敏性)의 문하로 출가하였고 이후 해남 대흥사 완호 윤우(玩虎 倫佑)에게 구족계(具足戒)와 초의(艸衣)라는 호를 함께 받았다. 이때부터 대흥사에 주석하면서 불경과 법어를 공부하였고 탱화를 그렸으며 단청과 예서에까지 그 솜씨가 뛰어났다. 왕으로부터 보제존자(普濟尊者)라는 호를 받은 승려 초의는 봉은사의 화엄경을 조각하는 데 증사가 되기도 했다. 범자(梵字)에 익숙했고 탱화도 잘 그려 시(詩)·서(書)·화(畵)의 삼절을 겸했으며, 세속에 있을 때 물들지 않고, 속세를 떠나서도 맑은 듯하지 않고, 동(動)과 정(靜)이 한결같았다고 비문에 씌어 있다.

　1809년 24세 되던 해 강진에 유배 온 다산 정약용의 문하에서 유학(儒學)과 작시법 및 다학(茶學)과 다도(茶道)를 배웠다. 1811년 26세 되던 해, 도반 아암 혜장스님의 입적으로 괴로운 마음을 다산선생과 서로 위로하면서 더욱 더 가까이 지내게 되었다. 이듬해 가을 다산선생과 함께 월출산 백운동에 들어가, 다산선생은 다산도(茶山圖)를 초의스님은 백운도(白雲圖)를 그렸다. 이렇듯 다산선생과 우정이 깊어가면서 다산선생은 초의스님에게 서울에 있는 아들 정학연(丁學淵)과의 만남을 주선한다. 1815년 30세 되던 해 처음 서울로 상경한 초의스님은 다산선생의 아들 정학연과 만나 두해 동안 서울 생활을 하면서 추

사 김정희와 그의 동생 김명희 등 많은 지인들과 친교를 하면서 시회를 즐겼다. 1823년 스님은 『대둔사지』를 편찬하였는데 이 사지는 다산 정약용 선생이 직접 필사했다. 1824년 일지암(一枝庵)을 중건하였고 스님은 이곳에 은거하면서 스님의 사상과 철학을 집대성하였다. 특히 스님은 일지암에서 선(禪)의 논지(論旨)를 바로 세워 『초의선과(艸衣禪課)』와 『선문사변만어(禪門四辨漫語)』를 저술하였으며 차문화를 부흥시키고자 「다신전」과 「동다송」을 저술하였다.

「다신전」의 원본은 '경당만보전서채다론(敬堂萬寶全書採茶論)'이며 「채다론」의 원본은 '다록'이다. 따라서 스님은 『만보전서』 중 「채다론(採茶論)」을 등초하여 1830년 45세에 차를 알고자 하는 이들을 위해 「다신전」을 펴낸 것이다. 「다신전」은 22개 항목으로 나누어 찻잎의 채취시기와 그에 따른 요령, 차 만드는 법, 보관법, 물 끓이는 방법, 음다법 등과 스님 다도 철학이 명시되어 있다. 그러기에 완독하면 차생활의 모든 것을 자세히 익힐 수 있는 교본의 역할을 하므로 「동다송」과 더불어 「다신전」을 오늘날 다도학의 입문서라 말한다.

그리고 1837년 52세 때 스님은 해거도인 홍현주의 부탁으로 「동다송(東茶頌)」을 저술했다. 「동다송」은 동국(東國) 우리나라에서 생산되는 차를 게송(偈頌)으로 지어 모두 31송으로 차의 기원과 차나무의 성장과정, 차의 효능, 제다법 그리고 우리 차의 우수성까지 섬세하게 기록하고 있다. 특히 주(註)를 달아 설명을 덧붙여 쉽게 이해할 수 있도록 써놓았다. 1838년 봄에는 금강산에 갔다 돌아오는 길에 한양에 살고 있는 해거도인을 만나 그의 시집(詩集)에 발문(跋文)하였다. 당시는 왕사와 국사 제도가 폐지되고 불교문화가 쇠퇴되었으며 유교가 국시였다. 이 같은 시대에도 불구하고 스님의 학덕과 지행(持行)이 조정에까지 알려져 1840년 헌종(憲宗)으로부터 대각등계보제존자 초의 대선사(大覺登階普濟尊者 艸衣大禪師)라는 사호(賜號)를 받았다. 조선중기 사호를 받은 이는 스님이 유일했다. 56세 여름 제주도 대정에 유배 간 추사 김정희 선생은 초의스님의 다실 현판으로 일로향실(一爐香室)을 직접 써서 소치 편에 보냈다. 스님은 추사의 제주도 유배생활을 위로하고자 반년 동안 유배지에서 함께 생활했다.

이와 함께 스님이 50세 되던 해 1835년 2월 22일 다산 정약용이 별세하였고, 어느 봄날 소치(小痴) 허유(許維)가 스님을 알현하고 그림을 배우기 시작했다. 소치는 스님으로부터 그림과 불경, 차를 배웠다. 그리고 스님은 소치를 추사 김정희에게 소개하였으며, 그 후 소치는 김정희의 제자가 되었고, 한국화의 맥인 남종화의 풍을 정착시키면서 한국화의 거목이 되었던 것이다. 승려 의순은 당시에 신분 차이가 몹시 컸음에도 불구하고, 학자이자 위대한 예술가인 추사 김정희와 지기지우(知己之友)로 지내며 훗날 추사의 제문을 쓰기도 했고, 다산의 아들 유산과 박영보, 부마인 홍현주의 시집에 발문을 쓰기도 하는 등 당시의 명현들과 교분이 많았다. 그 뿐만 아니라 참판을 역임한 애족 시인 자하 신위(申緯)와 훗날 의순의 탑비문을 쓴 판삼군부사 신헌(申櫶) 등과도 교분이 두터웠다. 이처럼 초의는 19세기의 한국의 다문화는 물론 전반적인 문화 진흥에 큰 공을 세운 대차인임에 틀림없다.

1866년, 스님의 세수(世壽) 81세, 법랑(法朗) 65세 조선 고종(高宗) 3년 8월 2일 일로향실에서 거처하다가 입적(入寂)하였다.

초의 대선사가 남긴 저서로는 『초의시고(艸衣詩藁)』, 『일지암시고(一枝庵詩藁)』, 『일지암문집(一枝庵文集)』, 『초의집(艸衣集)』, 『진묵조사유적고(震默祖師遺蹟攷)』, 『문자반야집(文字般若集)』 등이 있다.

목 차

동다송
우리나라에서 나는 아름다운 茶를 노래함

해거도인의 명을 받들어 짓다
사문의 초의 의순

해거도인께서 차(茶)를 만드는 일에 대해
물으셨기에 마침내 삼가 동다송 한 편을 지어 대답해 올립니다.

東	茶	頌	承	海	道	人	命	作	草
동녘 동	차 다	기릴 송	받들 승	바다 해	길 도	사람 인	목숨 명	지을 작	풀 초
우리나라 차를 칭송함.			해거도인의 명을 받들어 짓다						사문의

衣	沙	門	意	恂	海	居	道	人	垂
옷 의	모래 사	문 문	뜻 의	정성 순	바다 해	있을 거	길 도	사람 인	드리울 수
초의 의순					해거도인께서				

詰	製	茶	之	候	遂	謹	述	東	茶
물을 힐	지을 제	차 다	갈 지	물을 후	이를 수	삼갈 근	지을 술	동녘 동	차 다

차를 만드는 일에 대해 물으셨기에	마침내 삼가 동다송

頌	一	篇	以	對
기릴 송	한 일	책 편	써 이	대답할 대

한 편을 지어 대답해 올립니다.

차나무의 덕

위대한 하느님이 아름다운 차나무를 귤의 덕스러움과 같게 만드시니
하늘이 내려준 천명 텃 자리를 옮기지 않고 오직 사철 푸른 남녘에서만 산다네.
오밀조밀한 차 잎은 겨울 눈보라에서도 견디고 동장군의 기세에서도 푸르더라.
하얀 차 꽃은 서리에 씻기며 가을의 영화를 드높인다네.

后	皇	嘉	樹	配	橘	德	受	命	不
임금 후	임금 황	아름다울 가	나무 수	아내 배	귤나무 귤	덕 덕	받을 수	목숨 명	아닐 불

위대한 하느님이 아름다운 차나무를 귤의 덕스러움과 같게 만드시니	하늘이 내려준 천명 텃 자리를

遷	生	南	國	密	葉	鬪	霰	貫	冬
옮길 천	날 생	남녘 남	나라 국	빽빽할 밀	입 엽	싸움 투	싸라기눈 산	꿸 관	겨울 동

옮기지 않고 오직 사철 푸른 남녘에만 산다네. 오밀조밀한 차 잎은 겨울 눈보라에서도 견디고 동장군의 기세에서도

青	素	花	濯	霜	發	秋	榮
푸를 청	흴 소	꽃 화	씻을 탁	서리 상	쏠 발	가을 추	꽃 영
푸르더라.	하얀 차 꽃은 서리에 씻기며 가을의 영화를 드높인다네.						

제2송

새벽이슬을 머금은 차나무

막고야산에 사는 신선의 분을 바른 듯한 살결처럼 깨끗하고
염부나무 강가의 금모래같이 아름다운 꽃술이 맺혀 있네.
밤이슬에 맑게 씻기어 가지는 맑은 옥같이 푸르다.
아침 안개에 영롱한 이슬 머금으니 비취빛 새 혀와 같구나.

姑	射	仙	子	粉	肌	潔	閻	浮	檀
시어미 고	산 이름 야	신선 선	아들 자	가루 분	살 기	깨끗할 결	이문 염	뜰 부	박달나무 단
막고야산에 사는 신선의 분을 바른 듯한 살결처럼 깨끗하고							염부나무 강가의		

金	芳	心	結[1]	沆	瀣	漱	淸	碧	玉
쇠 금	꽃다울 방	마음 심	맺을 결	넓을 항	이슬기운 해	양치질할 수	맑을 청	푸를 벽	옥 옥

금모래같이 아름다운 꽃술이 맺혀 있네. [1]　　　　　밤이슬에 맑게 씻기어 가지는 맑은 옥같이 푸르다.

條	朝	霞	含	潤	翠	禽	舌[2]	[1]茶	樹
가지 조	아침 조	노을 하	머금을 함	젖을 윤	물총새 취	날짐승 금	혀 설	차 다	나무 수
	아침 안개에 영롱한 이슬 머금으니 비취빛 새 혀와 같구나. [2]							[1] 차나무는	

如	瓜	蘆	葉	如	梔	子	花	如	白
같을 여	오이 과	갈대 로	잎 엽	같을 여	치자나무 치	아들 자	꽃 화	같을 여	흰 백
과로와 같고				잎은 치자나무와 같으며,				꽃은 백	

薔	薇	心	黃	如	金	當	秋	開	花
장미 장	고비 미	마음 심	누를 황	같을 여	쇠 금	당할 당	가을 추	열 개	꽃 화
장미 같으며			꽃술은 황금빛이다.			가을에 꽃이 피는데			

淸	香	隱	然	云	[2]李	白	云	荊	州
맑을 청	향기 향	숨길 은	그러할 연	이를 운	오얏 이	흰 백	이를 운	모형나무 형	고을 주
맑은 향기가 은은하다.					[2] 이백이 말하기를,			「형주에 있는	

玉	泉	寺	青	溪	諸	山	有	茗	艸
옥 옥	샘 천	절 사	푸를 청	시내 계	모든 제	뫼 산	있을 유	차 싹 명	풀 초
옥천사			맑은 개울이 있는 여러 산엔				차나무가 자라		

羅	生	枝	葉	如	碧	玉	玉	泉	眞
새그물 라	날 생	가지 지	잎 엽	같을 여	푸를 벽	옥 옥	옥 옥	샘 천	참 진
퍼졌는데,		잎과 가지는 푸르고 옥같이 아름다워					옥천사의 승려들이		

公	常	采	飲
공변될 공	항상 상	캘 채	마실 음
	늘 차 잎을 따서 끓여 마셨다.」하였다.		

옛사람들이 차를 귀히 여김

하늘의 신선과 귀신이 모두 사랑하고 중히 여기니
진실로 너의 됨됨이가 기이하고 절묘함을 알겠구나.
염제가 일찍이 차를 맛보아 식경이란 경서에 기록했고
제호 감로로 불리며 예부터 이름이 전해 왔다네.

天	仙	人	鬼	俱	愛	重	知	爾	爲
하늘 천	신선 선	사람 인	귀신 귀	함께 구	사랑 애	무거울 중	알 지	너 이	할 위
하늘의 신선과 귀신이 모두 사랑하고 중히 여기니							진실로 너의 됨됨이가		

物	誠	奇	絶	炎	帝	曾	嘗	載	食
만물 물	정성 성	기이할 기	끊을 절	불탈 염	임금 제	일찍 증	맛볼 상	실을 재	밥 식

기이하고 절묘함을 알겠구나.	염제가 일찍이 차를 맛보아 식경이란 경서에 기록했고

經[3]	醍	醐	甘	露	舊	傳	名[4]	[3]炎	帝
날 경	맑은 술 제	제호 호	달 감	이슬 로	예 구	전할 전	이름 명	불탈 염	임금 제
	제호 감로로 불리며 예부터 이름이 전해 왔다네.							[3] 염제의	

食	經	云	茶	茗	久	服	人	有	力
밥 식	날 경	이를 운	차 다	차싹 명	오랠 구	옷 복	사람 인	있을 유	힘 력

식경에 이르기를,	「차를 오래도록 마시면	사람이 기력이 있고 마음이

悅	志.	[4]王	子	尙	詣	曇	齊	道	人
기쁠 열	뜻 지	임금 왕	아들 자	오히려 상	이를 예	흐릴 담	가지런할 제	길 도	사람 인
즐거워진다.」고 하였다.		[4] 자상왕이				팔공산에 있는 담제도인에게			

于	八	公	山	道	人	說	茶	茗	子
어조사 우	여덟 팔	공변될 공	뫼 산	길 도	사람 인	말씀 설	차 다	차 싹 명	아들 자
잤는데				도인이		차를 내놓았다.			자상

尙	味	之	曰	此	甘	露	也	羅	大
오히려 상	맛 미	갈 지	가로 왈	이 차	달 감	이슬 로	어조사 야	새그물 라	큰 대

맛을 보고 말하기를,	「이것은 감로로군요.」 하였다.	나대경의

經	瀹	湯	詩	松	風	檜	雨	到	來
날 경	데칠 약	넘어질 탕	시 시	소나무 송	바람 풍	노송나무 회	비 우	이를 도	올 래
약탕시에,				「소나무와 전나무의 비바람 소리가 들리기					

初	急	引	銅	瓶	離	竹	爐	待	得
처음 초	급할 급	끌 인	구리 동	병 병	떼놓을 리	대 죽	화로 로	기다릴 대	얻을 득
시작하여,	서둘러 구리병을 죽로에서 내려 놓았네.							기다려	

聲	聞	俱	寂	後	一	甌	春	雪	勝
소리 성	들을 문	함께 구	고요할 적	뒤 후	한 일	사발 구	봄 춘	눈 설	이길 승
소리가 고요해진 후에,					한 잔의 춘설을 맛보니 제호를				

醍	醐
맑은 술 제	제호 호
능가하네.」 라 하였다.	

술을 깨게 하고 잠을 적게 하는 차의 효능

취한 술을 깨게 하고 잠을 적게 함은 주공께서 증험하였고,
현미밥에 차나물을 먹는 것은 제나라 안영으로부터 알려졌다네.
우홍은 제물로 차를 단구자에게 바쳤으며,
모선은 진정을 이끌고 가서 우거진 차나무를 보여 주었네.

解	醒	少	眠	證	周	聖[5]	脫	粟	飯
풀 해	숙취 정	적을 소	잠잘 면	증거 증	두루 주	성스러울 성	벗을 탈	조 속	밥 반
취한 술을 깨게 하고 잠을 적게 함은 주공께서 증험하였고,[5]							현미밥에 차나물을 먹는 것은		

菜	聞	齊	嬰[6]	虞	洪	薦	犧	乞	丹
나물 채	들을 문	가지런할 제	갓난아이 영	헤아릴 우	큰물 홍	천거할 천	희생 희	빌 걸	붉을 단
제나라 안영으로부터 알려졌다네.[6]				우홍은 제물로 차를 단구자에게 바쳤으며,					

邱	毛	仙	示	藂	引	秦	精[7]	[5]爾	雅
땅 이름 구	털 모	신선 선	보일 시	잔풀 총	끌 인	벼 이름 진	쓿은 쌀 정	너 이	초오 아
	모선은 진정을 이끌고 가서 우거진 차나무를 보여 주었네.[7]							[5]『이아』에,	

檟	苦	茶	廣	雅	荊	巴	間	采	葉
개오동나무 가	쓸 고	씀바귀 도	넓을 광	초오 아	모형나무 형	땅 이름 파	틈 간	캘 채	잎 엽
「가(檟)는 쓴 차이다.」라 하였다.			『광아』에 이르기를,		「형주와 파주 지방에서는 그 잎을 따서				

其	飲	醒	酒	令	人	少	眠	[6]晏	子
그 기	마실 음	깰 성	술 주	영 령	사람 인	적을 소	잠잘 면	늦을 안	아들 자

그것을 끓여 마시면 사람으로 하여금 술이 깨고				잠을 적게 한다.」고 하였다.				[6]『안자	

春	秋	嬰	相	齊	景	公	時	食	脫
봄 춘	가을 추	갓난아이 영	서로 상	가지런할 제	별 경	공변될 공	때 시	밥 식	벗을 탈
춘추』에,		안영이 제나라 경공의 재상이었을 때,						현미	

粟	飯	炙	三	戈	五	卵	茗	菜	而
조 속	밥 반	고기 구울 적	석 삼	창 과	다섯 오	알 란	차 싹 명	나물 채	말 이을 이
밥에		구운 고기 세 꼬치, 새알 다섯 개, 그리고					차나물을 먹을 뿐이었다고 씌어		

已	[7]神	異	記	餘	姚	虞	洪	入	山
이미 이	귀신 신	다를 이	기록할 기	남을 여	예쁠 요	헤아릴 우	큰물 홍	들 입	뫼 산
있다.	[7] 『신이기』에			「여요사람 우홍이				산에 들어가	

采	茗	遇	一	道	士	牽	三	靑	牛
캘 채	차 싹 명	만날 우	한 일	길 도	선비 사	끌 견	석 삼	푸를 청	소 우

차를 따다가 한 도사를 만났는데, 그는 세 마리의 푸른 소를 끌고 있었다.

引	洪	至	瀑	布	山	曰	予	丹	邱
끌 인	큰물 홍	이를 지	폭포 폭	베 포	뫼 산	가로 왈	나 여	붉을 단	땅이름 구

우홍을 데리고 폭포산에 이르러 말하기를,　　　　　　　　　　　　"나는 단구자

子	也	聞	子	善	具	飮	常	思	見
아들 자	어조사 야	들을 문	아들 자	착할 선	갖출 구	마실 음	항상 상	생각할 사	볼 견
라오.		듣자하니 그대가 차를 잘 갖추어 마시기를 좋아한다 하여					항상 만나보고		

惠	山	中	有	大	茗	可	相	給	祈
은혜 혜	뫼 산	가운데 중	있을 유	큰 대	차 싹 명	옳을 가	서로 상	넉넉할 급	빌 기
싶었다네.	산중에 큰 차나무가 있으니					그대에게 도움이 될 것이오.			

子	他	日	有	甌	犧	之	餘	乞	相
아들 자	다를 타	해 일	있을 유	사발 구	희생 희	갈 지	남을 여	빌 걸	서로 상
그대에게 바라건대 훗날				잔에 남는 차가 있으면				한 잔 주시길	

遺	也	因	奠	祀	後	入	山	常	獲
끼칠 유	어조사 야	인할 인	제사 지낼 전	제사 사	뒤 후	들 입	뫼 산	항상 상	얻을 획
바라네라 하였다.		그로 인해 제사를 올렸다.			후에 산에 들어가니			항상 많은	

大	茗	宣	城	人	秦	精	入	武	昌
큰 대	차 싹 명	베풀 선	성 성	사람 인	벼 이름 진	쓿은 쌀 정	들 입	굳셀 무	창성할 창
차를 얻었다.」		「선성사람 진정이					무창산 속에서		

山	中	採	茗	遇	一	毛	人	長	丈
뫼 산	가운데 중	캘 채	차 싹 명	만날 우	한 일	털 모	사람 인	길 장	어른 장
차를 따다가				털이 많이 난 한 사람을 만났는데				키가 열 자가	

餘	引	精	至	山	下	示	以	叢	茗
남을 여	끌 인	쓿은쌀 정	이를 지	뫼 산	아래 하	보일 시	써 이	모일 총	차싹 명
넘었다.	진정을 인도하여 산 아래에 이르러					빽빽한 차나무 숲을 보여주고			

而	去	俄	而	復	還	乃	探	懷	中
말 이을 이	갈 거	갑자기 아	말 이을 이	돌아올 복	돌아올 환	이에 내	찾을 탐	품을 회	가운데 중
갔다.		갑자기 다시 돌아오더니				품속에서 귤을 꺼내어			

橘	以	遺	精	精	怖	負	茗	而	歸
귤나무 귤	써 이	끼칠 유	쓿은 쌀 정	쓿은 쌀 정	두려워할 포	질 부	차 싹 명	말 이을 이	돌아갈 귀

진정에게 남겨 주었다.	진정은 두려워하며 차를 짊어지고 돌아왔다.」

아픔을 낮게 하는 차의 신기한 기적

지하의 귀신도 기꺼이 만전으로 사례를 아끼지 아니하였고
진수성찬에 오직 육청의 으뜸이라 칭하여졌네.
수 문제가 두통을 고친 것이 기이한 일로 전해졌고
뇌소와 용향이라는 이름이 차례로 생겨났다네.

潛	壤	不	惜	謝	萬	錢[8]	鼎	食	獨
자맥질할 잠	흙 양	아닐 불	아낄 석	사례할 사	일만 만	돈 전	솥 정	밥 식	홀로 독
지하의 귀신도 기꺼이 만전으로 사례를 아끼지 아니하였고[8]							진수성찬에 오직		

稱	冠	六	淸[9]	開	皇	醫	腦	傳	異
일컬을 칭	갓 관	여섯 육	맑을 청	열 개	임금 황	의원 의	뇌 뇌	전할 전	다를 이
육청의 으뜸이라 칭하여졌네.[9]				수 문제가 두통을 고친 것이 기이한 일로 전해졌고					

事[10]	雷	笑	茸	香	取	次	生[11]	[8]異	苑
일 사	우레 뇌	웃을 소	무성할 용	향기 향	취할 취	버금 차	날 생	다를 이	나라 동산 원
[10]	뇌소와 용향이라는 이름이 차례로 생겨났다네.[11]							[8]『이원』에	

剡	縣	陳	務	妻	少	與	二	子	寡
땅 이름 섬	매달 현	늘어놓을 진	일 무	아내 처	적을 소	줄 여	두 이	아들 자	적을 과
「섬현 진무의 아내가					두 아들과 함께 과부로 살고				

居	好	飮	茶	茗	宅	中	有	古	冢
있을 거	좋을 호	마실 음	차 다	차싹 명	집 택	가운데 중	있을 유	옛 고	무덤 총
있었는데,	차를 즐겨 마셨다.				집에 오래된 무덤이 하나 있어				

每	飮	輒	先	祭	之	二	子	曰	古
매양 매	마실 음	문득 첩	먼저 선	제사 제	갈 지	두 이	아들 자	가로 왈	옛 고
차를 마실 때마다 먼저 제사를 지내곤 하였다.						두 아들이 말하기를,			"옛

冢	何	知	徒	勞	人	意	欲	堀	去
무덤 총	어찌 하	알 지	무리 도	일할 로	사람 인	뜻 의	하고자할욕	굴 굴	갈 거
무덤이 무엇을 알겠습니까?			공연히 사람 마음만 쓰이게 합니다."				하고서 무덤을 파내어 버리려고		

之	母	禁	而	止	其	夜	夢	一	人
갈 지	어미 모	금할 금	말 이을 이	발 지	그 기	밤 야	꿈 몽	한 일	사람 인
하자	그 어머니가 말려서 그만두었다.				그날 밤 꿈에 어떤 사람이 나타나				

云	吾	止	此	三	百	年	餘	卿	子
이를 운	나 오	발 지	이 차	석 삼	일백 백	해 년	남을 여	벼슬 경	아들 자

이르기를,	"내가 여기 머무른 지 삼백년이 넘었는데	그대의 아들이

常	欲	見	毀	賴	相	保	護	反	享
항상 상	하고자할 욕	볼 견	헐 훼	힘입을 뢰	서로 상	지킬 보	보호할 보	되돌릴 반	누릴 향
무덤을 보고서 항상 파헤쳐 버리려고 하였는데,				그대의 보호 덕분에 무사하였고				도리어 좋은 차까지	

佳	茗	雖	潛	壤	朽	骨	豈	忘	翳
아름다울 가	차 싹 명	비록 수	자맥질 할 잠	흙 양	썩을 후	뼈 골	어찌 기	잊을 망	일산 예

대접을 받았습니다.	비록 땅 속에 묻힌 썩은 뼈라 할지라도	어찌 예상의

桑	之	報	及	曉	於	庭	中	獲	錢
뽕나무 상	갈 지	갚을 보	미칠 급	새벽 효	어조사 어	뜰 정	가운데 중	얻을 획	돈 전
보은을 잊겠는가?” 하였다				새벽이 되어		뜰에서 돈			

十	萬	[9]張	孟	陽	登	樓	詩	鼎	食
열 십	일만 만	베풀 장	맏 맹	볕 양	오를 등	다락 루	시 시	솥 정	밥 식
십만 냥을 얻었다.」		[9] 장맹양의 「누각에 오르는 시」에,						「정식이	

隨	時	進	百	和	妙	且	殊	芳	茶
따를 수	때 시	나아갈 진	일백 백	화할 화	묘할 묘	또 차	죽일 수	꽃다울 방	차 다
수시로 바쳐지고,			온갖 음식이 묘미를 갖추어 뛰어나다네.					향기로운 차는	

冠	六	淸	溢	味	播	九	區	[10]隋	文
갓 관	여섯 육	맑을 청	넘칠 일	맛 미	뿌릴 파	아홉 구	지경 구	수나라 수	무늬 문

육청의 으뜸이니,			더할 나위 없는 그 맛이 온누리에 퍼지네.」 라고 하였다.					[10] 수나라 문제가	

帝	微	時	夢	神	易	其	腦	骨	自
임금 제	작을 미	때 시	꿈 몽	귀신 신	바꿀 역	그 기	뇌 뇌	뼈 골	스스로 자
황제가 되기 전 꿈에,				어떤 귀신이 나타나 그의 머릿골을 바꾸었는데					이로부터

爾	痛	忽	遇	一	僧	云	山	中	茗
너 이	아플 통	소홀히할 홀	만날 우	한 일	중 승	이를 운	뫼 산	가운데 중	차 싹 명
두통을 앓게 되었다.			홀연히 한 스님을 만났는데 말하기를,				"산중의 차나무 잎이라면		

草	可	治	帝	服	之	有	效	於	是
풀 초	옳을 가	다스릴 치	임금 제	옷 복	갈 지	있을 유	본받을 효	어조사 어	옳을 시
치료할 수 있습니다." 하였다.			문제가 그것을 달여 마셨더니			효험이 있었다.		이로 인해 비로소	

天	下	始	知	飮	茶	[11]唐	覺	林	寺
하늘 천	아래 하	처음 시	알 지	마실 음	차 다	당나라 당	깨달을 각	수풀 림	절 사
천하 사람들이 처음으로 차를 마실 줄 알게 되었다.						[11] 당나라	『각림사지』에		

志	僧	崇	製	茶	三	品	驚	雷	莢
뜻 지	중 승	높을 숭	지을 제	차 다	석 삼	물건 품	놀랄 경	우레 뢰	풀 열매 협
	「숭 스님이 세 가지 차를 만들었다.						경뢰협은		

待	客	萱	草	帶	自	奉	紫	茸	香
기다릴 대	손 객	원추리 훤	풀 초	띠 대	스스로 자	받들 봉	자줏빛 자	무성할 용	향기 향
손님을 접대하고		훤초대는 자기가 마시고					자용향은		

供	佛	云
이바지할 공	부처 불	이를 운
부처님께 바쳤다.」고 한다.		

진미로서의 차와 두강차

당나라 임금의 식사에도 백 가지 진미의 하나로 바쳤으며,
심원의 기록에도 오직 자영차만 있다네.
두강차를 법제하는 것이 이로부터 성행하니,
청렴한 현인과 이름난 선비들은 뛰어난 맛이 오래감을 자랑한다네.

居	唐	尙	食	羞	百	珍	沈	園	唯
있을 거	당나라 당	오히려 상	밥 식	바칠 수	일백 백	보배 진	가라앉을 심	동산 원	오직 유
당나라 임금의 식사에도 백 가지 진미의 하나로 바쳤으며,							심원의 기록에도 오직		

獨	記	紫	英[12]	法	製	頭	綱	從	此
홀로 독	기록할 기	자줏빛 자	꽃부리 영	법 법	지을 제	머리 두	벼리 강	좇을 종	이 차

자영차만 있다네.[12]	두강차를 법제하는 것이 이로부터

盛	淸	賢	名	士	誇	雋	永[13]	[12]唐	德
담을 성	맑을 청	어질 현	이름 명	선비 사	자랑할 과	영특할 준	길 영	당나라 당	덕 덕
성행하니,	청렴한 현인과 이름난 선비들은 뛰어난 맛이 오래감을 자랑한다네.							[12] 당나라 덕종은	

宗	每	賜	同	昌	公	主	饌	其	茶
마루 종	매양 매	줄 사	한가지 동	창성할 창	공변될 공	주인 주	반찬 찬	그 기	차 다
늘 동창공주에게 음식을 내렸는데,								그 중에는	

有	綠	花	紫	英	之	號	[13]茶	經	稱
있을 유	초록빛 녹	꽃 화	자줏빛 자	꽃부리 영	갈 지	부르짖을 호	차 다	날 경	일컬을 칭
녹화와 자영이라는 차 이름이 있었다.							[13] 『다경』에는		차의

茶	味	雋	永
차 다	맛 미	영특할 준	길 영
맛을 일러 준영이라 하였다.			

용봉차와 차의 진성

화려하게 장식된 용봉단차는 정교하고 아름다워라.
만금의 돈으로 떡차 백 개를 만들었네.
누가 참다운 색과 향기로 자족함을 알까,
조금이라도 오염되면 본래의 참된 성품을 잃어버린다네.

綵	莊	龍	鳳	轉	巧	麗	費	盡	萬
비단 채	풀 성할 장	용 룡	봉새 봉	구를 전	공교할 교	고울 려	쓸 비	다될 진	일만 만
화려하게 장식된 용봉단차는 정교하고 아름다워라.							만금의 돈으로		

金	成	百	餠[14]	誰	知	自	饒	眞	色
쇠 금	이룰 성	일백 백	떡 병	누구 수	알 지	스스로 자	넉넉할 요	참 진	빛 색

떡차 백 개를 만들었네.[14]	누가 참다운 색과 향기로 자족함을 알까,

香	一	經	點	染	失	眞	性[15]	[14]大	小
향기 향	한 일	날 경	점 점	물들일 염	잃을 실	참 진	성품 성	큰 대	작을 소
		조금이라도 오염되면 본래의 참된 성품을 잃어버린다네.						[14] 크고 작은	

龍	鳳	團	始	於	丁	謂	成	於	蔡
용 룡	봉새 봉	둥글 단	처음 시	어조사 어	넷째 천간 정	이를 위	이룰 성	어조사 어	거북 채
용봉단차는			정위가 만들기 시작하여				채군모에 이르러		

君	謨	以	香	藥	合	而	成	餠	餠
임금 군	꾀 모	써 이	향기 향	약 약	합할 합	말 이을 이	이룰 성	떡 병	떡 병

성하였다.	향약을 배합하여 떡처럼 만드는데								

上	飾	以	龍	鳳	紋	供	御	者	以
위 상	꾸밀 식	써 이	용 룡	봉새 봉	무늬 문	이바지할 공	어거할 어	놈 자	써 이
그 위에 용과 봉의 무늬로 장식을 하였다.						조정에 올리는 것은			

金	莊	成.	東	坡	時	紫	金	百	餅
쇠 금	풀 성할 장	이룰 성	동녘 동	고개 파	때 시	자줏빛 자	쇠 금	일백 백	떡 병
금으로 장식하였다.			소동파의 시에			"붉은빛 떡 백 개에			

費	萬	錢	[15]萬	寶	全	書	茶	自	有
쓸 비	일만 만	돈 전	일만 만	보배 보	온전할 전	쓸 서	차 다	스스로 자	있을 유

만전을 들였네."라 하였다.	[15]『만보전서』에 이르기를,	「차는 스스로

眞	香	眞	味	眞	色	一	經	他	物
참 진	향기 향	참 진	맛 미	참 진	빛 색	한 일	날 경	타를 타	만물 물
진향과 진미와 진색을 갖추고 있다.						한 번 다른 물질에			

點	染	便	失	其	眞
점 점	물들일 염	문득 변	잃을 실	그 기	참 진

오염되면	쉬이 그 참됨을 잃는다.」 하였다.

이름난 몽정차

도인은 평소에 차의 어여쁨을 온전히 하고자,
일찍이 몽정산에 가서 손수 심고
키워서 얻은 닷 근의 차를 임금에게 바쳤으니,
그 이름은 길상예와 성양화라네.

道	人	雅	欲	全	其	嘉	曾	向	蒙
길 도	사람 인	초오 아	하고자 할 욕	온전할 전	그 기	아름다울 가	일찍 증	향할 향	입을 몽
도인은 평소에 차의 어여쁨을 온전히 하고자,						일찍이 몽정산에			

頂	手	栽	那	養	得	五	斤	獻	君
정수리 정	손 수	심을 재	어찌 나	기를 양	얻을 득	다섯 오	도끼 근	바칠 헌	임금 군
가서 손수 심고				키워서 얻은 닷 근의 차를 임금에게 바쳤으니,					

王	吉	祥	蕊	與	聖	楊	花	[16] 傅	大
임금 왕	길할 길	상서로울 상	꽃술 예	줄 여	성스러울 성	버들 양	꽃 화	스승 부	큰 대
	그 이름은 길상예와 성양화라네.							[16] 부대사가	

士	自	住	蒙	頂	結	庵	種	茶	凡
선비 사	스스로 자	살 주	입을 몽	정수리 정	맺을 결	암자 암	씨 종	차 다	무릇 범
몸소 몽정산에 살며					암자를 짓고 차나무를 심은 지				무릇

三	年	得	絶	嘉	者	號	聖	楊	花
석 삼	해 년	얻을 득	끊을 절	아름다울 가	놈 자	부르짖을 호	성스러울 성	버들 양	꽃 화
3년 만에		뛰어나게 좋은 차를 얻고				성양화			

吉	祥	蕊	共	五	斤	持	歸	供	獻
길할 길	상서러울 상	꽃술 예	함께 공	다섯 오	도끼 근	가질 지	돌아갈 귀	이바지할 공	바칠 헌
길상예라 이름 지었다.			모두 다섯 근을 자지고 돌아와					바쳤다.	

다산의 걸명소(乞茗疏)와 차의 명성

설화차와 운유차는 강렬한 향기를 다투고
쌍정차와 일주차는 강서와 절강에서 유명하다네.
건양과 단산은 푸른 물의 고장이라
월간차와 운감차를 특별히 높여서 품평하였노라.

雪	花	雲	腴	爭	芳	烈	雙	井	日
눈 설	꽃 화	구름 운	아랫배 살질 유	다툴 쟁	꽃다울 방	세찰 렬	쌍 쌍	우물 정	해 일
설화차와 운유차는 강렬한 향기를 다투고							쌍정차와 일주차는		

注	喧	江	浙[17]	建	陽	丹	山	碧	水
물 댈 주	의젓할 훤	강 강	강 이름 절	세울 건	볕 양	붉을 단	뫼 산	푸를 벽	물 수
강서와 절강에서 유명하다네.				건양과 단산은 푸른 물의					

鄉	品	題	特	尊	雲	澗	月 [18]	[17] 東	坡
시골 향	물건 품	표제 제	수컷 특	높을 존	구름 운	계곡의 시내 간	달 월	동녘 동	고개 파
고장이라	월간차와 운감차를 특별히 높여서 품평하였노라.[18]							[17] 소동파의 시에	

詩	雪	花	雨	脚	何	足	道	山	谷
시 시	눈 설	꽃 화	비 우	다리 각	어찌 하	발 족	길 도	뫼 산	골 곡

이르기를, "설화차와 우각차를 어찌 말하기에 넉넉하리."라 하였고, 황산곡의 시에

詩	我	家	江	南	採	雲	腴	東	坡
시 시	나 아	집 가	강 강	남녘 남	캘 채	구름 운	아랫배 살질 유	동녘 동	고개 파

이르기를, "강남 내 집에서는 운유차를 딴다네."라 하였다. 　　　　소동파가

至	僧	院	僧	梵	英	葺	治	堂	宇
이를 지	중 승	담 원	중 승	범어 범	꽃부리 영	기울 즙	다스릴 치	집 당	집 우
승원에 이르니			스님 범영이 법당의 지붕에 띠를 이어						

嚴	潔	茗	飮	芳	烈	問	此	新	茶
엄할 엄	깨끗할 결	차 싹 명	마실 음	꽃다울 방	세찰 열	물을 문	이 차	새 신	차 다
매우 깨끗하였다.		차를 마시자 향기가 그윽하기에				묻기를,		"이것은 햇차요?"	

耶	英	曰	茶	性	新	舊	交	則	香
어조사 야	꽃부리 영	가로 왈	차 다	성품 성	새 신	예 구	사귈 교	곧 즉	향기 향
라고 하니	범영이 말하기를,		"차의 성미는 새 차와 묵은 차를 섞으면					바로 향기와 맛이 되살	

味	復	草	茶	成	兩	浙	而	兩	浙
맛 미	돌아올 복	풀 초	차 다	이룰 성	두 양	강 이름 절	말 이을 이	두 양	강 이름 절
아 나지요."라고 하였다.		초차는 양절지방에서 생산되는데,						양절에서	

之	茶	品	日	注	爲	第	一	自	景
갈 지	차 다	물건 품	해 일	물댈 주	할 위	차례 제	한 일	스스로 자	볕 경
나는 차 가운데서			일주차를 제일로 여긴다.					경우(연호, 1034~1038)	

祐	以	來	洪	州	雙	井	白	芽	漸
도울 우	써 이	올 래	큰물 홍	고을 주	쌍 쌍	우물 정	흰 백	싹 아	점점 점
이래에는			홍주의 쌍정차와 백아차가 점차						

盛	近	世	製	作	尤	精	其	品	遠
담을 성	가까울 근	대 세	지을 제	지을 작	더욱 우	쓿은쌀 정	그 기	물건 품	멀 원

성해졌다.	근년에는 제작법이 더욱 정교해져	그 품질이 뛰어나

出	一	注	之	上	遂	爲	草	茶	第
날 출	한 일	물 댈 주	갈 지	위 상	이를 수	할 위	풀 초	차 다	차례 제
일주차를 앞서게 되니					마침내 초차를 으뜸으로 치게				

一	[18]遯	齋	閑	覽	建	安	茶	爲	天
한 일	달아날 둔	재계할 재	막을 한	볼 람	세울 건	편안할 안	차 다	할 위	하늘 천
되었다.	[18] 『둔재한람』에 이르기를,				"건안차는 천하				

下	第	一	孫	樵	送	茶	焦	刑	部
아래 하	차례 제	한 일	손자 손	땔나무 초	보낼 송	차 다	그을릴 초	형벌 형	거느릴 부

제일로 여긴다."라고 하였고,　　　　　또한 "손초가 초형부에 차를 보내면서

曰	晚	甘	侯	十	五	人	遣	侍	齋
가로 왈	저물 만	달 감	과녁 후	열 십	다섯 오	사람 인	보낼 견	모실 시	재계할 재

이르기를,	만감후 열다섯 녀석을 시재합에 보냅니다.

閤	此	徒	乘	雷	而	摘	拜	水	而
쪽문 합	이 차	무리 도	탈 승	우레 뢰	말 이을 이	딸 적	절 배	물 수	말 이을 이
	이 차들은 우레가 칠 때 따고						물을 받아 맛을		

和	盖	建	陽	丹	山	碧	水	之	鄉
화할 화	덮을 개	세울 건	볕 양	붉을 단	뫼 산	푸를 벽	물 수	갈 지	시골 향

냅니다. | 대개 건양과 단산은 물 푸른 고장이라

月	澗	雲	龕	之	品	愼	勿	賤	用
달 월	계곡의 시내 간	구름 운	감실 감	갈 지	물건 품	삼갈 신	말 물	천할 천	쓸 용

월간차와 운감차의 품질에 대하여　　　　　　　　업신여기기를 삼가 할 일입니다."라 하였다.

晚	甘	侯	茶	名.	茶	山	先	生	乞
저물 만	달 감	과녁 후	차 다	이름 명	차 다	뫼 산	먼저 선	날 생	빌 걸
만감후는 차의 이름이다.					다산 선생은				「걸

茗	疏	朝	華	始	起	浮	雲	皛	皛
차 싹 명	트일 소	아침 조	꽃 화	처음 시	일어날 기	뜰 부	구름 운	나타날 효	나타날 효

명소」에 이르기를,　　　　"아침에 꽃이 피어나기 시작할 때,　　　　　　　뜬 구름이 맑은 하늘에

於	晴	天	午	睡	初	醒	明	月	離
어조사 어	갤 청	하늘 천	일곱째 지지 오	잘 수	처음 초	깰 성	밝을 명	달 월	떼놓을 리
희게 나타났을 때,			낮잠에서 갓 깨어났을 때,				밝은 달이 시냇물에		

離	於	碧	澗
떼놓을 리	어조사 어	푸를 벽	계곡의 시내 간
드리워져 흐트러져 있을 때."라고 하였다.			

우리 차 동다의 우수함 칭송

우리나라에서 나는 차는 근본이 서로 같아서
빛깔과 향기, 효능과 맛에 들인 공이 한결같이 평가되고
육안차는 맛차요 몽산차는 약차인데
옛 사람들이 동다는 두 가지 다 겸비했음을 높이 평판하였다네.

東	國	所	産	元	相	同	色	香	氣
동녘 동	나라 국	바 소	낳을 산	으뜸 원	서로 상	한가지 동	빛 색	향기 향	기운 기
우리나라에서 나는 차는 근본이 서로 같아서							빛깔과 향기, 효능과 맛에		

味	論	一	功	陸	安	之	味	蒙	山
맛 미	말할 론	한 일	공 공	뭍 육	편안할 안	갈 지	맛 미	입을 몽	뫼 산
들인 공이 한결같이 평가되고				육안차는 맛차요 몽산차는 약차인데					

藥	古	人	高	判	兼	兩	宗[19]	[19]東	茶
약 약	옛 고	사람 인	높을 고	판가름할 판	겸할 겸	두 양	마루 종	동녘 동	차 다
	옛 사람들이 동다는 두 가지 다 겸비했음을 높이 평판하였다네.[19]							[19]『동다기』에	

記	云	或	疑	東	茶	之	效	不	及
기록할 기	이를 운	혹 혹	의심할 의	동녘 동	차 다	갈 지	본받을 효	아닐 불	미칠 급

이르기를,		「어떤 사람은 동다(우리나라 차)의 효험을 의심쩍어 한다.						중국의 월지방 차에	

越	産	以	余	觀	之	色	香	氣	味
넘을 월	낳을 산	써 이	나 여	볼 관	갈 지	빛 색	향기 향	기운 기	맛 미
미치지 못한다며,		내가 보건데				빛깔, 향기, 맛에 있어서			

少	無	差	異	茶	書	云	陸	安	茶
적을 소	없을 무	어긋날 차	다를 이	차 다	쓸 서	이를 운	뭍 육	편안할 안	차 다

조금도 차이가 없다.」고 하였다. 　　　　　『다서』에 이르기를, 　　　　　「육안차는

以	味	勝	蒙	山	茶	以	藥	勝	東
써 이	맛 미	이길 승	입을 몽	뫼 산	차 다	써 이	약 약	이길 승	동녘 동
맛이 뛰어나고			몽산차는 약효가 뛰어나다.」고 하였는데,						동다는

茶	盖	兼	之	矣	若	有	李	贊	皇
차 다	덮을 개	겸할 겸	갈 지	어조사 의	같을 약	있을 유	오얏 이	도울 찬	임금 황

이 두 가지를 모두 겸하고 있다. / 만약 이찬황이나

陸	子	羽	其	人	則	必	以	余	言
뭍 육	아들 자	깃 우	그 기	사람 인	법칙 즉	반드시 필	써 이	나 여	말씀 언
육우가 있다면			그 사람들은 반드시 내 말이						

爲	然	也
할 위	그러할 연	어조사 야
옳다고 하리다.		

늙지 않게 하는 차의 효능과 유천

마른 것을 떨치어 어리게 돌이키는 신통하고 빠른 효험으로
여든 살 노인의 얼굴이 싱싱한 복숭아처럼 붉다네.
나에게 젖샘이 있기에 지켜서 수벽탕과 백수탕을 만들지만,
어찌 모범으로 좇는 목멱산 앞의 해거옹에게 바치리.

還	童	振	枯	神	驗	速	八	耋	顏
돌아올 환	아이 동	떨칠 진	마를 고	귀신 신	증험할 험	빠를 속	여덟 팔	늙은이 질	얼굴 안
마른 것을 떨치어 어리게 돌이키는 신통하고 빠른 효험으로							여든 살 노인의 얼굴이		

如	天	桃	紅[20]	我	有	乳	泉	把	成
같을 여	하늘 천	복숭아 나무 도	붉을 홍	나 아	있을 유	젖 유	샘 천	잡을 파	이룰 성
싱싱한 복숭아처럼 붉다네.[20]				나에게 젖샘이 있기에 지켜서					

秀	碧	百	壽	湯	何	以	持	歸	木
빼어날 수	푸를 벽	일백 백	목숨 수	넘어질 탕	어찌 하	써 이	가질 지	돌아갈 귀	나무 목
수벽탕과 백수탕을 만들지만,					어찌 모범으로 좇는 목멱산				

覓	山	前	獻	海	翁[21]	[20]李	白	云	玉
찾을 멱	뫼 산	앞 전	바칠 헌	바다 해	늙은이 옹	오얏 이	흰 백	이를 운	옥 옥
앞의 해거옹에게 바치리.[21]						[20] 이백이 말하기를,			「옥

泉	眞	公	常	采	飮	之	年	八	十
샘 천	참 진	공변될 공	항상 상	캘 채	마실 음	갈 지	해 년	여덟 팔	열 십
천의 진공이 늘 따서 마시더니						여든 아므 살의			

餘	歲	顔	色	如	桃	花	而	此	茗
남을 여	해 세	얼굴 안	빛 색	같을 여	복숭아 나무 도	꽃 화	말 이을 이	이 차	차 싹 명
나이에		얼굴 빛깔이 복사꽃 같다.					그리하여 이 차는		

清	香	滑	熟	異	於	他	也	所	以
맑을 청	향기 향	어지러울 골	익을 숙	다를 이	어조사 어	다를 타	어조사 야	바 소	써 이

맑은 향기에 빛깔 좋게 익어 다른 것과 달라서, 능히

能	還	童	振	枯	扶	人	壽	也	[21] 唐
능할 능	돌아올 환	아이 동	떨칠 진	마를 고	도울 부	사람 인	목숨 수	어조사 야	당나라 당

어리게 돌이키고 야윈 것을 떨치어 사람의 목숨을 돕는다. 」 라고 하였다.

[21] 당나라

蘇	廙	著	十	六	湯	品	第	三	曰
차조기 소	공경할 이	분명할 저	열 십	여섯 육	넘어질 탕	물건 품	차례 제	석 삼	가로 왈
소이가 지은			『십육탕품』에는,				세 번째를		

百	壽	湯	人	過	百	息	水	踰	十
일백 백	목숨 수	넘어질 탕	사람 인	지날 과	일백 백	숨 쉴 식	물 수	넘을 유	열 십
백수탕이라고 하였다.			사람이 백 번 숨 쉬는 동안을 지나고				열 번 끓어 넘친		

沸	或	以	話	阻	或	以	事	廢	如
끓을 비	혹 혹	써 이	말할 화	험할 조	혹 혹	써 이	일 사	폐할 폐	같을 여
경우이다.	혹은 이야기 때문에 막히기도 하고				혹은 볼일 때문에 내버려 두기도 하다가				비로소

取	用	之	湯	已	失	性	矣	敢	問
취할 취	쓸 용	갈 지	넘어질 탕	이미 이	잃을 실	성품 성	어조사 의	감히 감	물을 문

들어서 사용하려면　　　　　　끓인 물은 이미 성품을 잃은 뒤이다.　　　　　감히 묻거니와,

皤	鬢	蒼	顔	之	大	老	還	可	執
머리 센 모양 파	살쩍 빈	푸를 창	얼굴 안	갈 지	큰 대	늙은이 로	돌아올 환	옳을 가	잡을 집
"머리털이 희고 얼굴이 창백한 나이 많은 노인이						활을 들고			

弓	搖	矢	以	取	中	乎	還	可	雄
활 궁	흔들릴 요	화살 시	써 이	취할 취	가운데 중	어조사 호	돌아올 환	옳을 가	수컷 웅

당겨서 과녁을 맞히게까지 돌이켜지겠으며, 씩씩하게 높은 데를

登	濶	步	以	邁	遠	乎	第	八	曰
오를 등	근고할 활	걸음 보	써 이	갈 매	멀 원	어조사 호	차례 제	여덟 팔	가로 왈

올라가거나 활달하게 걸어서 멀리 갈 수 있을 만큼 돌이켜지겠는가?" 여덟 번째를

秀	碧	湯	石	凝	結	天	地	秀	氣
빼어날 수	푸를 벽	넘어질 탕	돌 석	엉길 응	맺을 결	하늘 천	땅 지	빼어날 수	기운 기
수벽탕이라고 한다.			돌은 하늘과 땅의 빼어난 기운이 응결되어						

而	賦	形	者	也	琢	以	爲	器	秀
말 이을 이	구실 부	모양 형	놈 자	어조사 야	쫄 탁	써 이	할 위	그릇 기	빼어날 수
형체가 부여된 것이다.					이것을 쪼아 다듬어서 그릇을 만들어도				빼어난

猶	在	焉	其	湯	不	良	未	之	有
오히려 유	있을 재	어찌 언	그 기	넘어질 탕	아닐 불	좋을 량	아닐 미	갈 지	있을 유

기운은 오히려 남아있게 마련이니, 　　　　　　그 그릇에 담긴 물이 나쁠 리가 있겠는가?

也	近	酉	堂	大	爺	南	過	頭	輪
어조사 야	가까울 근	닭 유	집 당	큰 대	아비 야	남녘 남	지날 과	머리 두	바퀴 륜
얼마 전에 유당 어른께서					두륜산의 남녘을 지나다가				

山	一	宿	紫	霞	山	房	嘗	其	泉
뫼 산	한 일	묵을 숙	자줏빛 자	놀 하	뫼 산	방 방	맛볼 상	그 기	샘 천
	자하산방에서 하룻밤을 묵으면서						그 샘물을 맛보시더니		

曰	味	勝	酥	酪
가로 왈	맛 미	이길 승	연유 수	진한 유즙 락

이르기를,	"맛이 수락보다 좋구려."라고 하시더라.

칠불선원의 차와 아홉 가지 어려움, 네 가지 향

차에는 아홉 가지의 어려움과 네 가지의 향기가 있는데 심오하고 미묘하게 쓰인다네
어찌 그대들에게 어떻게 가르치랴, 옥부대 위에서 좌선하는 무리들이여.
아홉 가지 어려움을 어기지 않고 네 가지 향기 온전하면
지극한 맛은 구중궁궐에 바쳐지리.

又	有	九	難	四	香	玄	妙	用[22]	何
또 우	있을 유	아홉 구	어려울 난	넉 사	향기 향	검을 현	묘할 묘	쓸 용	어찌 하

									어찌
차에는 아홉 가지의 어려움과 네 가지의 향기가 있는데 심오하고 미묘하게 쓰인다네.[22]									

以	敎	汝	玉	浮	臺	上	坐	禪	衆[23]
써 이	가르칠 교	너 여	옥 옥	뜰 부	돈대 대	위 상	앉을 좌	봉선 선	무리 중

그대들에게 어떻게 가르치랴, 옥부대 위에서 좌선하는 무리들이여.[23]

九	難	不	犯	四	香	全	至	味	可
아홉 구	어려울 난	아닐 불	범할 범	넉 사	향기 향	온전할 전	이를 지	맛 미	옳을 가
아홉 가지 어려움을 어기지 않고 네 가지 향기 온전하면							지극한 맛은		

獻	九	重	供	[22] 茶	經	云	茶	有	九
바칠 헌	아홉 구	무거울 중	이바지할 공	차 다	날 경	이를 운	차 다	있을 유	아홉 구
구중궁궐에 바쳐지리.				[22]『다경』에 이르기를,			차에는 아홉 가지의 어려움이 있다고		

難	一	曰	造	二	曰	別	三	曰	器
어려울 난	한 일	가로 왈	지을 조	두 이	가로 왈	나눌 별	석 삼	가로 왈	그릇 기
하였다.	첫째가 만들기요,			둘째가 분별하기요,			셋째가 그릇이요,		

四	日	火	五	日	水	六	日	炙	七
넉 사	가로 왈	불 화	다섯 오	가로 왈	물 수	여섯 육	가로 왈	고기 구울 적	일곱 칠
넷째가 불이요,			다섯째가 물이요,			여섯째가 굽기요,			일곱째가

曰	末	八	曰	煮	九	曰	飮	陰	採
가로 왈	끝 말	여덟 팔	가로 왈	삶을 자	아홉 구	가로 왈	마실 음	응달 음	캘 채
가루내기요,		여덟째가 달이기요,			아홉째가 마시기이다.			흐린 날 따서	

夜	焙	非	造	也	嚼	味	嗅	香	非
밤 야	불에 쬘 배	아닐 비	지을 조	어조사 야	씹을 작	맛 미	맡을 후	향기 향	아닐 비

밤에 불에 말리는 것은 그 말리는 법이 아니요, 　 깨물어 씹어 맛을 보거나 냄새를 맡아 보는 것은 그 품질을

別	也	羶	鼎	腥	甌	非	器	也	膏
나눌 별	어조사 야	누린내 전	솥 정	비릴 성	사발 구	아닐 비	그릇 기	어조사 야	살찔 고
감별하는 방법이 아니요,		누린내 나는 솥이나 비린 잔은 다기가 아니요,							진이

薪	庖	炭	非	火	也	飛	湍	壅	潦
섶나무 신	부엌 포	숯 탄	아닐 비	불 화	어조사 야	날 비	여울 단	막을 옹	큰비 료
있는 섶나무와 부엌 숯은 불이 아니다.						물살이 빠른 여울과 막혀서 괸 물은			

非	水	也	外	熟	內	生	非	炙	也
아닐 비	물 수	어조사 야	밖 외	익을 숙	안 내	날 생	아닐 비	고기 구울 적	어조사 야
물이 아니다.			겉만 익고 속이 날것인 것은 굽기가 아니다.						

碧	紛	縹	塵	非	末	也	操	艱	攪
푸를 벽	어지러워 질 분	옥색 표	티끌 진	아닐 비	끝 말	어조사 야	잡을 조	어려울 간	어지러울 교
푸른 가루와 옥색 티끌은 가루가 아니다.							서투르게 다루거나		

遽	非	煮	也	夏	興	冬	廢	非	飮
갑자기 거	아닐 비	삶을 자	어조사 야	여름 하	일 흥	겨울 동	폐할 패	아닐 비	마실 음
손놀림이 급한 것은 달이기가 아니다.				여름에는 많이 마시고 겨울에는 마시지 않는 것은 마시기가					

也	萬	寶	全	書	云	茶	有	眞	香
어조사 야	일만 만	보배 보	온전할 전	쓸 서	이를 운	차 다	있을 유	참 진	향기 향
아니다.			『만보전서』에 이르기를,				"차에는 진향이 있고,		

有	蘭	香	有	淸	香	有	純	香	表
있을 유	난초 난	향기 향	있을 유	맑을 청	향기 향	있을 유	생사 순	향기 향	겉 표
난향이 있고,			청향이 있고,			순향이 있다.			겉과

裏	如	一	曰	純	香	不	生	不	熟
속 리	같을 여	한 일	가로 왈	생사 순	향기 향	아닐 불	날 생	아닐 불	익을 숙
속이 한결같은 것은 순행이라고 하고,						설지도 않고 익지도 않은 것을			

日	淸	香	火	候	均	停	日	蘭	香
가로 왈	맑을 청	향기 향	불 화	물을 후	고를 균	머무를 정	가로 왈	난초 난	향기 향
청향이라고 하고,			불기가 고르게 든 것을 난향이라 하고,						

雨	前	神	具	曰	眞	香	此	謂	四
비 우	앞 전	귀신 신	갖출 구	가로 왈	참 진	향기 향	이 차	이를 위	녁 사

곡우 전의 신령스러움이 잘 갖추어진 것을 진향이라 한다.”고 하였는데,　　　　　　　이것을 일러 사향

香	也	[23] 智	異	山	花	開	洞	茶	樹
향기 향	어조사 야	슬기 지	다를 이	뫼 산	꽃 화	열 개	골 동	차 다	나무 수
이라 한다.		[23] 지리상 화개동에는						차나무가	

羅	生	四	五	十	里	東	國	茶	田
새그물 라	날 생	넉 사	다섯 오	열 십	마을 리	동녘 동	나라 국	차 다	밭 전
사 오십 리에 걸쳐서 자라고 있는데,						동국(우리나라) 차밭의			

之	廣	料	無	過	此	者	洞	有	玉
갈 지	넓을 광	되질할 료	없을 무	지날 과	이 차	놈 자	골 동	있을 유	옥 옥
넓기로는		이보다 지나친 것을 헤아릴 수 없다.					화개동에는 옥		

浮	臺	臺	下	有	七	佛	禪	院	坐
뜰 부	돈대 대	돈대 대	아래 하	있을 유	일곱 칠	부처 불	봉선 선	담 원	앉을 좌
부대가 있고		옥부대 아래에 칠불선원이 있다.							좌

禪	者	常	晚	取	老	葉	晒	乾	然
봉선 선	놈 자	항상 상	저물 만	취할 취	늙은이 로	잎 엽	쬘 쇄	하늘 건	그러할 연
선하는 이는		늘 쇤잎을 늦게 따서					섶나무처럼 볕에		

柴	煮	鼎	如	烹	菜	羹	濃	濁	色
섶 시	삶을 자	솥 정	같을 여	삶을 팽	나물 채	국 갱	짙을 농	흐릴 탁	빛 색

말려	솥에다 나물국을 삶듯이 삶으니						빛깔은 짙게 흐리며		

赤	味	甚	苦	澁	政	所	云	天	下
붉을 적	맛 미	심할 심	쓸 고	떫을 삽	정사 정	바 소	이를 운	하늘 천	아래 하
붉었고	맛은 몹시 쓰고 떫다.				「정소」에서 이르기를,			"천하의	

好	茶	多	爲	俗	手	所	壞
좋을 호	차 다	많을 다	할 위	풍속 속	손 수	바 소	무너질 괴

좋은 차를		속된 솜씨로 못쓰게 하는 바가 많구나."라고 하였다.					

신령스런 지리산의 차수(茶樹) 영근(靈根)

비취빛 물결과 순한 향기는 겨우 조정에 들어가네.

귀 밝고 눈 밝아 사방에 미치니 막힘이 없거늘

하물며 너의 영험한 뿌리를 신령한 산에 의탁함에랴

신선같은 풍모와 고결한 풍채는 실로 특별한 종자라네.

翠	濤	綠	香	纔	入	朝[24]	聰	明	四
비취색 취	큰 물결 도	초록빛 녹	향기 향	겨우 재	들 입	아침 조	귀 밝을 총	밝을 명	넉 사
비취빛 물결과 순한 향기는 겨우 조정에 들어가네.[24]							귀 밝고 눈 밝아 사방에 미치니		

達	無	滯	壅	矧	爾	靈	根	托	神
통달할 달	없을 무	막힐 체	막을 옹	하물며 신	너 이	신령 영	뿌리 근	밀 탁	귀신 신
막힘이 없거늘				하물며 너의 영험한 뿌리를 신령한 산에 의탁함에랴					

山 [25]	仙	風	玉	骨	自	另	種	茶 [24]	譜
뫼 산	신선 선	바람 풍	옥 옥	뼈 골	스스로 자	헤어질 령	씨 종	차 다	계보 보
[25]	신선같은 풍모와 고결한 풍채는 실로 특별한 종자라네.							[24]『다보』의	

小	序	曰	甌	泛	翠	濤	碾	飛	綠
작을 소	차례 서	가로 왈	사발 구	뜰 범	비취색 취	큰 물결 도	맷돌 연	날 비	초록빛 녹
소서에 이르기를,			"사발에는 비취 빛 물결이 일렁이고				맷돌에는 푸른 가루 나부끼네."라		

屑	萬	寶	全	書	云	茶	以	靑	翠
가루 설	일만 만	보배 보	온전할 전	쓸 서	이를 운	차 다	써 이	푸를 청	비취색 취
하였다.	『만보전서』에 이르기를,					「차는 맑고 비취 빛깔 나는 것이			

爲	勝	濤	以	藍	白	爲	佳	黃	黑
할 위	이길 승	큰물결 도	써 이	쪽 남	흰 백	할 위	아름다울 가	누를 황	검을 흑
뛰어나며			차의 물빛은 희고 쪽빛 나는 것이 좋고,					누르거나 검거나	

紅	昏	俱	不	入	品	雲	濤	爲	上
붉을 홍	어두울 혼	함께 구	아닐 불	들 입	물건 품	구름 운	큰물결 도	할 위	위 상
붉거나 어두운 것은		모두 좋은 품질에 넣지 않는다.				구름같은 물결이 상품이며,			

翠	濤	爲	中	黃	濤	爲	下	陳	眉
비취색 취	큰 물결 도	할 위	가운데 중	누를 황	큰 물결 도	할 위	아래 하	늘어놓을 진	눈썹 미
비취빛 물결이 중품이며,				누런빛 물결은 하등품이다.」라고 하였다.				진미공의	

公	詩	云	綺	陰	攢	盖	靈	草	試
공변될 공	시 시	이를 운	비단 기	응달 음	모일 찬	덮을 개	신령 영	풀 초	시험할 시
시에 이르기를,			「아름다운 그늘이 덮인 곳에 모여				영험한 풀의 기이함을 시험		

奇	竹	爐	幽	討	松	火	怒	飛	水
기이할 기	대 죽	화로 로	그윽할 유	칠 토	소나무 송	불 화	성낼 노	날 비	물 수
한다네.	죽로에서 조용히 불씨를 찾아 일구니,				관솔불은 성난듯이 나부끼네.				물은

交	以	淡	茗	戰	而	肥	綠	香	滿
사귈 교	써 이	맑을 담	차 싹 명	싸울 전	말 이을 이	살찔 비	초록빛 녹	향기 향	찰 만

엇갈려 감돌고	차겨루기를 즐겁게 하네.	초록빛 향기가 행길에 가득

路	永	日	忘	歸	[25]智	異	山	世	稱
길 로	길 영	해 일	잊을 망	돌아갈 귀	슬기 지	다를 이	뫼 산	대 세	일컬을 칭
하여	온종일 돌아가기를 잊었네.」 라고 하였다.				[25] 지리산을			세상에서는	

方	丈	山
모 방	어른 장	뫼 산
방장산이라고 일컫는다.		

지리산 화개동 차밭(茶田)과 채다(採茶)

녹아와 자순은 구름 속에서 자라고,
오랑캐의 가죽신 같고 들소의 가슴팍 같이 주름진 물결무늬라네.
많이 내린 맑은 밤이슬 다 마시니
삼매경의 손에 야릇한 향기 오르네.

綠	芽	紫	筍	穿	雲	根	胡	靴	犎
초록빛 녹	싹 아	자줏빛 자	죽순 순	뚫을 천	구름 운	뿌리 근	턱밑살 호	신 화	들소 봉
녹아와 자순은 구름 속에서 자라고,						오랑캐의 가죽신 같고 들소의			

臆	皺	水	紋[26]	汲	盡	瀼	瀼	淸	夜
가슴 억	주름 추	물 수	무늬 문	길을 급	다될 진	이슬 많을 양	이슬 많을 양	맑을 청	밤 야
가슴팍 같이 주름진 물결무늬라네.[26]				많이 내린 맑은 밤이슬 다					

露	三	昧	手	中	上	奇	芬[27]	[26]茶	經
이슬 로	석 삼	새벽 매	손 수	가운데 중	위 상	기이할 기	향기로울 분	차 다	날 경
마시니	삼매경의 손에 야릇한 향기 오르네.[27]							[26]『다경』에	

云	其	地	生	爛	石	上	者	中	者
이를 운	그 기	땅 지	날 생	문드러질 란	돌 석	위 상	놈 자	가운데 중	놈 자

이르기를,	「문드러진 돌멩이 땅에서 자란 것이 으뜸이요, 조약돌 섞인 땅에서 자란 것이								

生	礫	壤	萬	寶	全	書	云	産	谷
날 생	조약돌 력	흙 양	일만 만	보배 보	온전할 전	쓸 서	이를 운	낳을 산	골 곡

버금간다.」고 하였다.	『만보전서』에 이르기를,	「골짜기에서 난 것이

中	者	爲	上	花	開	洞	茶	田	皆
가운데 중	놈 자	할 위	위 상	꽃 화	열 개	골 동	차 다	밭 전	다 개
으뜸이다.」 라고 하였다.				화개동 차밭은					모두

谷	中	兼	爛	石	矣	萬	寶	全	書
골 곡	가운데 중	겸할 겸	문드러질 란	돌 석	어조사 의	일만 만	보배 보	온전할 전	쓸 서
골짜기와 문드러진 돌멩이 땅이 어우러진 것이다.						『만보전서』에서			

又	言	茶	芽	紫	者	爲	上	面	皺
또 우	말씀 언	차 다	싹 아	자줏빛 자	놈 자	할 위	위 상	낯 면	주름 추
또 말하기를,		「차싹은 자줏빛 나는 것이 으뜸이요,						겉에 주름진 것이	

者	次	之	茶	經	云	綠	者	次	筍
놈 자	버금 차	갈 지	차 다	날 경	이를 운	초록빛 녹	놈 자	버금 차	죽순 순
버금간다.」고 하였다.			『다경』에 이르기를,			「초록빛 나는 것이 버금가며			죽순과

自	上	芽	者	次	其	狀	如	胡	人
스스로 자	위 상	싹 아	놈 자	버금 차	그 기	형상 상	같을 여	턱밑살 호	사람 인
같은 것이 으뜸이요,		싹을 닮은 것이 버금간다.			그 생긴 모양이		오랑캐의 가죽신		

犙	者	蹙	縮	然	犎	牛	臆	者	廉
신 화	놈 자	대지를 축	줄일 축	그러할 연	들소 봉	소 우	가슴 억	놈 자	청렴할 렴
같은 것은		주름 잡혀서 오그라든 듯하다.			들소의 앞가슴 같은 것은				모나고

襜	然	茶	有	千	萬	狀	鹵	莽	而
행주치마 첨	그러할 연	차 다	있을 유	일천 천	일만 만	형상 상	소금 로	우거질 망	말 이을 이
반듯하다.		차에는 천태만상이 있다.					대충 말하		

言	浮	雲	出	山	者	輪	囷	然	輕
말씀 언	뜰 부	구름 운	날 출	뫼 산	놈 자	바퀴 륜	곳집 균	그러할 연	가벼울 경
자면,	뜬 구름이 산에서 나온 것 같은 것은 구불구불하다.							가벼운	

颷	拂	水	者	涵	澹	然	此	皆	茶
폭풍 표	떨 불	물 수	놈 자	젖을 함	담박할 담	그러할 연	이 차	다 개	차 다

회오리바람이 물을 스치는 것 같은 것은　　물에 잠겨서 흔들리는 듯하다.　　이러한 것은 모두

之	精	腴	[27]萬	寶	全	書	云	採	茶
갈 지	쓿은쌀 정	아랫배 살질 유	일만 만	보배 보	온전할 전	쓸 서	이를 운	캘 채	차 다

차의 정기가 있는 좋은 것이다. [27]『만보전서』에 이르기를, 「차를 따는

之	候	貴	汲	其	時	太	早	則	味
갈 지	물을 후	귀할 귀	길을 급	그 기	때 시	클 태	새벽 조	곧 즉	맛 미
일은				그 시기가 중요하다.			너무 이르면 맛이		

不	全	遲	則	神	散	以	穀	雨	前
아닐 불	온전할 전	늦을 지	곧 즉	귀신 신	흩을 산	써 이	곡식 곡	비 우	앞 전

온전하지 않고　　　　　늦으면 다신이 흩어진다.　　　　　곡우 전

五	日	爲	上	後	五	日	次	之	再
다섯 오	해 일	할 위	위 상	뒤 후	다섯 오	해 일	버금 차	갈 지	두 재
닷새 간의 것이 으뜸이고,				닷새 후가 버금가며,					다시

五	日	又	次	之	然	而	子	驗	之
다섯 오	해 일	또 우	버금 차	갈 지	그러할 연	말이을 이	아들 자	증험할 험	갈 지

닷새 후가 그 다음간다.」라고 하였다. 그러나 내가 경험한

東	茶	穀	雨	前	後	太	早	當	以
동녘 동	차 다	곡식 곡	비 우	앞 전	뒤 후	클 태	새벽 조	당할 당	써 이
동다는		곡우날 전후이면 너무 이르니,						마땅히	

立	夏	後	爲	貴	及	其	時	也	撤
설 입	여름 하	뒤 후	할 위	귀할 귀	미칠 급	그 기	때 시	어조사 야	거둘 철

입하 전후를 알맞은 때로 삼아야 한다. 밤새

夜	無	雲	浥	露	者	爲	上	日	中
밤 야	없을 무	구름 운	젖을 읍	이슬 로	놈 자	할 위	위 상	해 일	가운데 중
도록 구름 없고			이슬에 젖은 것을 딴 것이 으뜸이요,					낮에	

採	者	次	之	陰	雨	中	不	宜	採
캘 채	놈 자	버금 차	갈 지	응달 음	비 우	가운데 중	아닐 불	마땅할 의	캘 채

딴 것이 버금가며,	음산하게 비가 올 때는 따기에 마땅치가 않다.

東	坡	送	南	屛	謙	師	詩	曰	道
동녘 동	고개 파	보낼 송	남녘 남	병풍 병	겸손할 겸	스승 사	시 시	가로 왈	길 도

소동파가 「남병의 겸스님에게 보내다」 라는 시에서 이르기를,　　　　　　　　　「도인이

人	曉	出	南	屛	山	來	試	點	茶
사람 인	새벽 효	날 출	남녘 남	병풍 병	뫼 산	올 래	시험할 시	점 점	차 다
새벽에 남병산을 나와						오셔서 삼매경의 솜씨로 차를			

三	昧	手
석 삼	새벽 매	손 수
달여 맛본다네.」 라고 하였다.		

중정(中正)의 다도

속에 있는 현미함은 미묘하여 드러내기 어려워라.

진과 정은 체와 신에서 분리되지 않고 나타나야 한다네.

체와 신이 비록 온전하더라도 오히려 중정을 지나칠까 두렵지만,

중정이라 함은 건과 영을 아우름에 지나지 않는다네.

中	有	玄	微	妙	難	顯	眞	精	莫
가운데 중	있을 유	검을 현	작을 미	묘할 묘	어려울 난	나타날 현	참 진	슓은쌀 정	없을 막

속에 있는 현미함은 미묘하여 드러내기 어려워라. 진과 정은 체와 신에서

顯	體	神	分[28]	體	神	雖	全	猶	恐
나타날 현	몸 체	귀신 신	나눌 분	몸 체	귀신 신	비록 수	온전할 전	오히려 유	두려울 공
분리되지 않고 나타나야 한다네.[28]				체와 신이 비록 온전하더라도 오히려					

過	中	正	中	正	不	過	健	靈	倂[29]
지날 과	가운데 중	바를 정	가운데 중	바를 정	아닐 불	지날 과	튼튼할 건	신령 령	아우를 병

중정을 지나칠까 두렵지만, 중정이라 함은 건과 영을 아우름에 지나지 않는다네.[29]

萬	寶	全	書	造	茶	篇	云	新	採
일만 만	보배 보	온전할 전	쓸 서	지을 조	차 다	책 편	이를 운	새 신	캘 채

[28]

[28]『만보전서』의	「차 만들기」편에서 이르기를,	새로 차를 따서

揀	去	老	葉	熱	鍋	焙	之	候	鍋
가릴 간	갈 거	늙은이 로	잎 엽	더울 열	노구솥 과	불에 쬘 배	갈 지	물을 후	노구솥 과
쉰 잎은 가려 버리고				뜨거운 노구솥에 덖는다.				노구솥이 몹시	

極	熱	始	下	茶	急	炒	火	不	可
다할 극	더울 열	처음 시	아래 하	차 다	급할 급	볶을 초	불 화	아닐 불	옳을 가
뜨거워지기를 기다려			차를 넣어 급히 볶는다.					불길을 약하게 해서는	

緩	待	熟	方	退	火	徹	入	篩	中
느릴 완	기다릴 대	익을 숙	모 방	물러날 퇴	불 화	통할 철	들 입	체 사	가운데 중
안 된다.	익기를 기다려서 바야흐로 불을 물리고					체에 담아서 몇 차례			

輕	團	挪	數	遍	復	下	鍋	中	漸
가벼울 경	둥글 단	비빌 나	셀 수	두루 편	돌아올 복	아래 하	노구솥 과	가운데 중	점점 점
가볍게 덩이로 모아 몇 번 비빈다.					다시 노구솥에 넣고				점점

漸	減	火	焙	乾	爲	度	中	有	玄
점점 점	덜 감	불 화	불에 쬘 배	하늘 건	할 위	법도 도	가운데 중	있을 유	검을 현

불기를 줄이면서	불에 쬐어서 알맞게 말린다.	그 가운데에 신묘함이

微	難	以	言	顯	品	泉	篇	云	茶
작을 미	어려울 난	써 이	말씀 언	나타날 현	물건 품	샘 천	책 편	이를 운	차 다
있으니	말로 표현하기는 어렵다.」 라고 하였다.				「품천」 편에서 이르기를,				「차는

者	水	之	神	水	者	茶	之	體	非
놈 자	물 수	갈 지	귀신 신	물 수	놈 자	차 다	갈 지	몸 체	아닐 비
물의 신기요,				물은 차의 본체이다.					참된

眞	水	莫	顯	其	神	非	精	茶	莫
참 진	물 수	없을 막	나타날 현	그 기	귀신 신	아닐 비	쓿은쌀 정	차 다	없을 막
물이 아니면 그 신기를 나타낼 수 없고,						정제된 차가 아니면 그 몸체를			

窺	其	體	[29]萬	寶	全	書	泡	法	篇
엿볼 규	그 기	몸 체	일만 만	보배 보	온전할 전	쓸 서	거품 포	법 법	책 편
짐작할 수 없다.」고 하였다.			[29] 『만보전서』의				「포다법」편에서		

云	探	湯	純	熟	便	取	起	先	注
이를 운	찾을 탐	넘어질 탕	생사 순	익을 숙	문득 변	취할 취	일어날 기	먼저 선	물 댈 주
이르기를,	끓는 문이 온전하게 익었는가를 살펴서				곧 탕관을 들어올려			먼저 다관에	

少	許	壺	中	袪	湯	冷	氣	傾	出
적을 소	허락할 허	병 호	가운데 중	떨어 없앨 거	넘어질 탕	찰 냉	기운 기	기울 경	날 출
조금 따라서				끓인 물을 흔들어 차가운 기운을 없애고				물을 따라 비운	

然	後	投	茶	茶	多	寡	宜	酌	不
그러할 연	뒤 후	던질 투	차 다	차 다	많을 다	적을 과	마땅할 의	따를 작	아닐 불
후에 차를 넣는다.				차의 많고 적음을 잘 헤아려야 하는데					

可	過	中	失	正	茶	重	則	味	苦
옳을 가	지날 과	가운데 중	잃을 실	바를 정	차 다	무거울 중	곧 즉	맛 미	쓸 고

중을 지나쳐 정을 잃어서는 안 된다.　　　　차가 많으면 맛이 쓰고 맛이 쓰고

香	沈	水	勝	則	色	淸	味	寡	兩
향기 향	가라앉을 침	물 수	이길 승	곧 즉	빛 색	맑을 청	맛 미	적을 과	두 량
향기가 가라앉으며,	물이 많으면 맛이 없고 색이 말갛다.								두 번

壺	後	又	用	冷	水	蕩	滌	使	壺
병 호	뒤 후	또 우	쓸 용	찰 냉	물 수	쓸어버릴 탕	씻을 척	하여금 사	병 호
다관을 사용한 후에는		다시 찬물로 흔들어 씻어서						다관을 서늘하고	

凉	潔	不	則	減	茶	香	矣	確	熟
서늘할 량	깨끗할 결	아닐 불	곧 즉	덜 감	차 다	향기 향	어조사 의	두레박 관	익을 숙
깨끗하게 해야 한다.		그렇게 하지 않으면 차의 향기가 줄어든다.						탕관이 뜨거우면	

則	茶	神	不	健	壺	淸	則	水	性
곧 즉	차 다	귀신 신	아닐 불	튼튼할 건	병 호	맑을 청	곧 즉	물 수	성품 성

차의 신기는 건실하지 못하다.					다관이 청결하면 물의 성품이				

常	靈	稍	俟	茶	水	沖	和	然	後
항상 상	신령 령	벼 줄기 끝 초	기다릴 사	차 다	물 수	빌 충	화할 화	그러할 연	뒤 후
항상 신령스럽다.		차와 물이 잘 어우러지기를 잠시 기다리고						그런 후에	

分	釃	布	飮	釃	不	宜	早	飮	不
나눌 분	거를 시	베 포	마실 음	거를 시	아닐 불	마땅할 의	새벽 조	마실 음	아닐 불
베에 걸러서 나누어 마신다.				거르는 것은 너무 빠른 것도 마땅치가 않고,				마시기가 느린 것도	

宣	遲	早	則	茶	神	未	發	遲	則
베풀 선	늦을 지	새벽 조	곧 즉	차 다	귀신 신	아닐 미	쏠 발	늦을 지	곧 즉
마땅치가 않다.		이르면 차의 신기가 나타나지 아니하고						늦으면	

妙	馥	先	消	評	曰	採	盡	其	妙
묘할 묘	향기 복	먼저 선	사라질 소	꿇을 평	가로 왈	캘 채	다될 진	그 기	묘할 묘
묘한 향기가 먼저 사라진다.				총평하여 말하자면,		차 따기에서 그 오묘함을 다하고,			

造	盡	其	精	水	得	其	眞	泡	得
지을 조	다될 진	그 기	쓿은쌀 정	물 수	얻을 득	그 기	찬 진	거품 포	얻을 득
만들기에 그 정성을 다 하고,				물은 그 찬된 것을 얻으며,				우릴 때	

其	中	體	與	神	相	和	健	與	靈
그 기	가운데 중	몸 체	줄 여	귀신 신	서로 상	화할 화	튼튼할 건	줄 여	신령 령

그 중용을 얻고,		본체와 신기가 서로 조화를 이루고,					건실함과 신령함이 서로		

相	併	至	此	而	茶	道	盡	矣
서로 상	아우를 병	이를 지	이 차	말이을 이	차 다	길 도	다될 진	어조사 의
어우러지게 한다.		이에 이르면 다도가 완성되는 것이다.						

제16송

아름다운 찻자리

옥화차 한 잔을 기울이니 겨드랑이에 바람이 일어,
몸이 가벼워져 상청의 경지를 거니는 것 같네.
밝은 달을 촛불과 벗으로 삼고
흰 구름 깔자리로 병풍을 만들었네.

一	傾	玉	花	風	生	腋	身	輕	已
한 일	기울 경	옥 옥	꽃 화	바람 풍	날 생	겨드랑이 액	몸 신	가벼울 경	이미 이
옥화차 한 잔을 기울이니 겨드랑이에 바람이 일어,							몸이 가벼워져		

涉	上	淸	境[30]	明	月	爲	燭	兼	爲
건널 섭	위 상	맑을 청	지경 경	밝을 명	달 월	할 위	촛불 촉	겸할 겸	할 위

상청의 경지를 거니는 것 같네.[30]　　　밝은 달을 촛불과 벗으로 삼고

友	白	雲	鋪	席	因	作	屛	[30]陳	簡
벗 우	흰 백	구름 운	펼 포	자리 석	인할 인	지을 작	병풍 병	늘어놓을 진	대쪽 간

	흰 구름 깔자리로 병풍을 만들었네.							[30] 진간재의	

齋	茶	詩	云	嘗	茶	玉	花	句	盧
재계할 재	차 다	시 시	이를 운	맛볼 상	차 다	옥 옥	꽃 화	글귀 구	밥그릇 노
다시(茶詩)에 이르기를,				「이 옥화차를 맛보는구나.」 라는 구절이 있다.					노

玉	川	茶	歌	云	唯	覺	兩	腋	習
옥 옥	내 천	차 다	노래 가	이를 운	오직 유	깨달을 각	두 양	겨드랑이 액	익힐 습

옥천의 다가(茶歌)에 이르기를, 「오직 느끼노니 양쪽 겨드랑이에서 맑은

習	淸	風	生
익힐 습	맑을 청	바람 풍	날 생

바람이 솔솔 이는 듯하구나. 」 라고 하렸다.

도인의 찻자리

댓잎의 퉁소 소리, 솔잎의 물결 소리 모두 쓸쓸하고 스산하여라.
맑고 차가우며 빛나는 몸에는 마음도 깨어 있네.
오직 흰 구름 밝은 달이 두 객이 되고
도인이 좌상이니 이는 더할 나위 없네.

竹	籟	松	濤	俱	蕭	凉	淸	寒	瑩
대 죽	세 구멍 통소 뢰	소나무 송	큰 물결 도	함께 구	맑은 대쑥 소	서늘할 량	맑을 청	찰 한	밝을 영

댓잎의 통소 소리, 솔잎의 물결 소리 모두 쓸쓸하고 스산하여라. 　　　　맑고 차가우며 빛나는

骨	心	肝	惺	惟	許	白	雲	明	月
뼈 골	마음 심	간 간	영리할 성	생각할 유	허락할 허	흰 백	구름 운	밝을 명	달 월

몸에는 마음도 깨어 있네.				오직 흰 구름 밝은 달이					

爲	二	客	道	人	座	上	此	爲	勝[31]
할 위	두 이	손 객	길 도	사람 인	자리 좌	위 상	이 차	할 위	이길 승

두 객이 되고	도인이 좌상이니 이는 더할 나위 없네. [31]

飮	茶	之	法	以	客	少	爲	貴	客
[31] 마실 음	차 다	갈 지	법 법	써 이	손 객	적을 소	할 위	귀할 귀	손 객
[31] 차를 마시는 법도란					객이 적은 것을 귀하게 여기며,				객이

衆	則	喧	喧	則	雅	趣	乏	矣	獨
무리 중	곧 즉	의젓할 훤	의젓할 훤	곧 즉	초오 아	달릴 취	가난할 핍	어조사 의	홀로 독
많으면 시끄럽고			시끄러워지면 아담한 정취가 덜하다.						홀로

啜	曰	神	二	客	曰	勝	三	四	曰
마실 철	기로 왈	귀신 신	두 이	손 객	가로 왈	이길 승	석 삼	넉 사	가로 왈
마시는 것을 「신」(신묘함)이라 하며,			둘이면 「승」(뛰어남)이라 하며,				서넛이면 「취」(멋)라		

趣	五	六	曰	泛	七	八	曰	施
달릴 취	다섯 오	여섯 육	가로 왈	뜰 범	일곱 칠	여덟 팔	가로 왈	베풀 시

하며, 대여섯이면 「범」(덤덤함)이라 하며, 일곱 여덟이면 「시」(베풀기)라고 한다.

신승지 백파거사 발문(白坡居士 跋文)

초의가 햇차를 끓이니 초록빛 향기 연기가 되어 이네.
곡우 전 처음 딴 금설이라 가늘구나.
단산의 운감차나 월감차를 꼽지 마오
잔에 가득 찬 뇌소차가 수명을 늘인다네.

신승지 백파거사 쓰다.

草	衣	新	試	綠	香	煙	禽	舌	初
풀 초	옷 의	새 신	시험할 시	초록빛 녹	향기 향	연기 연	날짐승 금	혀 설	처음 초
초의가 햇차를 끓이니 초록빛 향기 연기가 되어 이네.							곡우 전 처음 딴 금설이라		

纖	穀	雨	前	莫	數	丹	山	月	澗
가늘 섬	곡식 곡	비 우	앞 전	없을 막	셀 수	붉을 단	뫼 산	달 월	계곡의 시내 간
가늘구나.				단산의 운감차나 월감차를 꼽지 마오					

雲	滿	鐘	雷	笑	可	延	年	申	承
구름 운	찰 만	종 종	우레 뇌	웃을 소	옳을 가	끌 연	해 년	아홉째 지지 신	받들 승
	잔에 가득 찬 뇌소차가 수명을 늘인다네.							신승지	

旨	白	坡	居	士	題
맛있을 지	흰 백	고개 파	있을 거	선비 사	표제 제
백파거사 쓰다.					

쉽게 쓰고 익히는 동다송

초판 1쇄 인쇄일 2015년 2월 1일
초판 1쇄 발행일 2015년 2월 1일
著 초의 대선사
譯註 편집부기획
펴낸이 김재광
펴낸곳 솔과학
표 제 천한봉 작품(문경요)
출판등록 1997년 2월 22일(제10-140호)
주 소 서울시 마포구 독막로 295, 302호(염리동 삼부골든타워)
전 화 (02) 714 - 8655
팩 스 (02) 711 - 4656

ⓒ 솔과학, 2015

ISBN 978-89-92988-14-8